# 趙孟頫 （1254～1322）

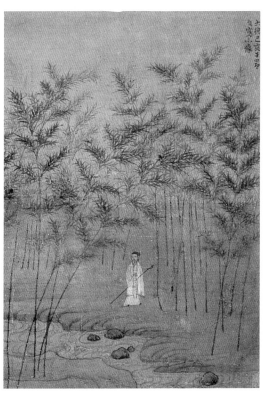

趙孟頫《自寫小像》局部
1299年 絹本設色 24×23公分
台北故宮博物院藏

趙孟頫（1254-1322）是元代的大書畫家，字子昂，號松雪道人、水精宮道人等，湖州人（今浙江吳興），係宋太祖趙匡胤十一世孫，以宗室入仕元朝，任翰林學士承旨等職，為官清正，敢於直諫，終封魏國公，諡「文敏」。他博學多才，以書畫擅名，諸體具精，字體圓轉秀逸，人稱「趙體」，著有《松雪齋集》。

趙孟頫生於官宦、書香門第，自幼聰敏過人，讀書過目成誦，為文揮毫立就，十四歲便以父蔭補官，授真州（今江蘇）司戶參軍。然時值動盪之際，遭逢事變，遂開居故里，潛心讀書。在母親的鼓勵下，趙孟頫向當地名儒敖君善（字繼公）學習經史；向錢選學習繪畫，經過十年的發奮努力，學問大進，成為吳興八俊之一，聲聞遐邇，達於朝廷。

當時漢人多不願為蒙古人做事，拒絕入仕。趙孟頫希望自己的才學能對國家有所用，同時他也已開居多年，亦為生活所困，於是在半推半就中告別妻小，跟隨調查官北去，從此踏上備受非議的宦途。

趙孟頫到達大都（今北京）之後，立即受到元世祖的親自接見，由於他氣質文雅，且神采奕奕，使元世祖驚呼為神仙中人，而給予種種禮遇，這使趙孟頫受寵若驚，願效全力。在為世祖起草詔文時，他揮筆立成，

元初，元世祖為緩和蒙、漢的民族衝突，穩定民心，接受禮史程鉅夫（文海）的建議，於江南搜訪開居、隱逸在家的宋王朝舊臣或知識份子，委以官職，借此籠絡江南多蒙古族大臣的妒忌。然而元世祖對他的特殊禮遇，其實只不過是出於政治上的需要，並非真心實意。這從趙孟頫先後被任命為從五品官階的兵部郎中，兩年後任從四品的集賢直學士，僅為文學侍從一類的閒職即可看出端倪。隨著元世祖的年邁，皇室的爭權奪利、政局的變幻莫測，趙孟頫為了躲避是非、免遭禍害，他力求出任外官，終於在至元二十九年（1292）被任命為濟南路總管府事。在此任上，趙孟頫平冤獄、辦學校，以德感人，但仍受到蒙古官員的中傷，左右為難，進退維谷。

元世祖死後，元成宗元貞元年（1295）令趙孟頫編修《世祖皇帝實錄》，被召返京。但不久，他即辭官歸里。大德元年（1297），元政府任命趙孟頫為太原路汾州知府，但他沒有赴任。在這期間，他安閒逸適地寄情於山水、詩文、書畫，頗感自在。這段開居的時間，他考訂、編輯了《書今古文集注》，並將自己歷年的詩文輯成《松雪齋集》。他常到山清水秀、人文薈萃的杭州與好友鮮于樞、仇遠、戴表元、鄧文原等四方才士聚會，談藝論道，揮毫遺興；有時則隱居于其夫人家鄉德清，在東衡山麓的陽林堂靜心欣賞文物書畫，閱讀前人佳篇，過著與世無爭的寧靜生活。

大德三年（1299），趙孟頫再被任命為集賢直學士行江浙等處儒學提舉，官位雖無升

出色地表現了自己的才華；在參與討論鈔法時，他也大膽的發表自己的意見，等等，這些表現，雖使皇帝感到滿意，但卻也引起許多蒙古族大臣的妒忌。然而元世祖對他的特殊禮遇，其實只不過是出於政治上的需要，並非真心實意。這從趙孟頫先後被任命為從...

在藝術方面，趙孟頫是一個開一代風氣的人物。他精通音律，善於鑒定古器物，擅長書法，精於繪畫。在中國藝術發展史上，像他這樣多才多藝、具有多方面成就的人物，實在是很罕見。這幅《自寫小像》中的趙孟頫，時年四十六歲，正是官宦生涯十餘年後的倦勤階段。他將自己放置於修竹清流之間，神態閒適瀟灑，恰當地表現了他對隱逸生活的嚮往。（洪）

遷，但此職不需離開江南，且與文化界聯繫較爲密切，相對儒雅而閒適，比較適合其旨趣，於是欣然就任。在任期間，他廣交文人學士、書畫家和文物收藏家，遍遊江浙各地，多閱書畫收藏，心摹手追，在藝術創作上進入了旺盛時期，在江南文人中的聲望也隨著儒學提舉之職而更爲隆盛，許多人依附其門下，求教問藝。從一些著錄書籍中記載

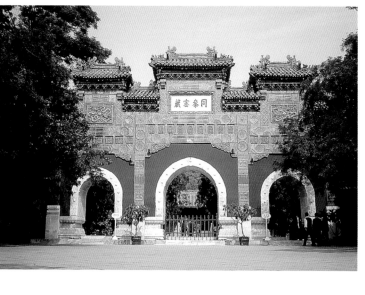

的作品可以看出，他在這一階段創作的書畫作品最多，質量也高，很多流傳至今，成爲各大博物館爭相收集的珍品。

趙孟頫歷仕數朝，最受寵遇的則是元仁宗執政時期。仁宗爲東宮太子時就對他產生了興趣，遣使召趙孟頫攜夫人進京，拜爲翰林侍讀學士，從二品並推恩兩代，受封後又恩准返鄉爲先人立碑修墓；同時，夫人管氏也回家建造了管公孝思樓道院，堪稱衣錦還鄉、光宗耀祖。元仁宗平日對趙孟頫以友相待，稱字不稱名。將他譬作唐朝的李白、宋朝的蘇軾，盛讚他出生高貴、氣質高華，操履純正，博學多聞，書畫絕倫，旁通佛老，皆人所不及，並屢賜錢鈔及貴重裘皮等物，以示恩寵。延祐三年（1316），元仁宗晉升趙孟頫爲翰林學士承旨，榮祿大夫，官居從一品，推恩三代，管夫人也被加封爲魏國夫人；至此，他的政治地位達到了一生中的頂峰。

由於仁宗的青睞和趙氏藝術的成就，趙孟頫的名聲在晚年更加顯赫起來，其妻也經常出入內廷，成爲皇后的座上客；他的一些門生，如虞集、楊載、唐棣、朱德潤等，也都相繼進京做官。許多政治地位較高的北方書畫家，包括色目人、蒙古人書畫家如高克恭、康里子山、李仲賓等，也多與其往來，一些較年輕的畫家，如黃公望、商琦、柯九思等，更是紛紛拜其門下。

但趙孟頫也感受到來自各方面的壓力。由於他是宋代宗室後裔而做了元代的高官，頗爲當時宋遺民所輕視，他的一些朋友也因此而與他斷絕往來。他又經常遭到蒙古貴族中一些人的反對，因而心情很矛盾。在爲新朝服務滿三十年的時候，他寫了一首七絕：

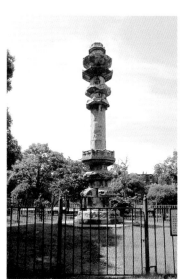

古代松江城的中心標誌——唐代經幢（馬琳攝）

松江醉白池內趙孟頫書法《前後赤壁賦》之碑刻（馬琳攝）

松江位在上海郊區，早在唐代就已開發，它也是趙孟頫藝術活動的範圍地區之一，因此該地亦留有一些有關趙孟頫的遺跡。至於他的書畫，當然也是該地蒐求的重要珍品對象。鑲嵌在牆上的趙孟頫書跡——《前後赤壁賦》，其字跡秀雅飄逸，剛柔相濟，流暢清麗，是很有品味的書法眞跡石刻。

「齒豁童頭六十三，一生事事總堪慚。唯餘筆硯情猶在，留與人間作笑談。」他認為，自己一生在政治上受元朝政府擺佈，做了一些沒有選擇餘地的違心事，不為世人理解，心情極其矛盾而又慚愧，通過多年的辛勤努力，他自問沒有放鬆和懈怠，但是在藝術上，他詩文書畫作品眾多，可流傳後代，也就頗感自慰了。他那種無可奈何的心情，在元初出仕的文人中很有代表性。與他朝夕相處、相知極深的夫人管道昇對他的處境十分理解，故作一首《漁父詞》暗示他：「人生貴極是封侯，浮利浮名不自由。爭的似，一扁舟，弄風吟月歸去休。」仁宗延祐六年（1319年），他趁護送夫人的靈柩而南歸故里，三之後（1322）逝於太湖日夜不息的波濤聲中，享年六十九歲。

趙孟頫一生，經歷了世事變遷，宦海幾度沈浮，使其大大拓展了心靈空間，生活方式的頻繁轉換，使他從人生體驗中領悟更多，對藝術的思考更加深邃，遂反復錘煉，煉形煉神，從而形神兼備，終至成熟，在書史中地位顯赫。趙孟頫衝破宋四家的牢籠，跨越前人，以鍾（繇）、王（羲之）為根，不為近代習尚所窘束，並憑藉深厚淵博的學識和極高的政治地位，對元代書法藝術產生綜合性的深遠影響，使海內書法為之一變。他提出「專以古人為法」崇尚古意的藝術主張，轉變了南宋一味追蹤蘇（軾）、米（芾）的形式主義書風，展示了其深研晉唐先賢法書的成果，主張書法以用筆為上，結字亦須用工；學書在玩味古人法帖，悉知其用筆之意乃為有益，確立了鮮明獨特的個人風格。

另外趙孟頫在人物、山水畫方面也造詣極高。他的畫，筆墨簡淡、意境幽遠，將文人畫推向了新階段，元代畫壇「四大家」——黃公望、王蒙、倪瓚、吳鎮，奉之為祖師。

因此趙孟頫在中國美術史上亦有大師之位，被元人譽為「本朝第一」，並澤被後世。

趙孟頫《帝師膽巴碑》局部 1316年 楷書 卷 紙本 33.6×166公分 北京故宮博物院藏

從功能上來看，此碑雖然屬於宗教美術或禮教美術的範疇，但是，就其書法藝術本身來看，寫得一絲不苟，法度森嚴，又流美秀麗，翩翩生動，體現了文人書法之美的特色。

大元勅賜龍興寺大
覺普慈廣照無上帝
師之碑
集賢學士資德大
夫臣趙孟頫奉
勅撰并書篆
皇帝即位之元年有
詔　金剛上師膽
巴賜謚大覺普慈廣
照無上帝師
臣孟頫為文并書刻

下圖：**趙孟頫**《**秀石疏林圖**》紙本 墨筆 27.6×62.8公分 北京故宮博物院藏

此圖坡石的鈎皴正是典型的「飛白」書體，畫中枯木，筆筆中鋒，顯出篆文的意趣。寫竹葉用八分書法，豐裕而又敦實。真稱得上是一件融書法於畫法的傑作。

玉露凋傷楓
樹林巫山巫峽
氣蕭森江間
波浪薰天湧
塞上風雲接
地陰叢菊兩
開他日淚孤舟
一繫放園心寒
衣寥、催刀尺
白帝城高急

睅一日江樓坐翠
微信宿漁舟還
汎、清秋燕子故
飛、匡衡抗踈切
名薄劉向傳經
心事遠同學少
年俱不賤五陵
衣馬自輕肥
瞿唐峽口曲江頭
萬里風煙接素
秋華夢夾城通

趙孟頫的書法藝術以全能著稱。《元史》記載說：「孟頫篆、籀、分、隸、眞、行、草書無不冠絕古今」。這並非溢美之辭。不過，在趙孟頫書寫的各種書體中，成就最大者當首推行草。傳世最多，對後世影響也最大。他的行草直入右軍之室，形聚而神逸，秀美瀟灑，宛若魏晉名士，風流倜儻，其中以行書《杜甫秋興詩卷》爲最早。

《秋興》八首是大曆元年（766）杜甫五十五歲旅居夔州時的作品。它是八首蟬聯、結構嚴密、抒情深摯的一組七言律詩，融鑄了夔州蕭條的秋色，清淒的秋聲，暮年多病的苦況，關心國家命運的深情，悲壯蒼涼，意境深闊。此卷是趙孟頫所書杜甫《秋興》八首七言律詩中的四首，從卷後跋語中可知趙孟頫時年僅二十九歲。南宋滅亡後，趙孟頫把滿腔情懷寄之於詩詞書畫，借杜甫的詩，將感懷情緒流於筆端，與杜詩憂怨情緒珠聯璧合，卷中細膩的用筆和端莊秀逸的結體，與杜詩憂怨情緒珠聯璧合，通篇清麗婀娜，顯示出文人儒雅的風骨。

通觀全卷，字裏行間無不體現著晉人工整的筆法。唐人嚴謹的架構，趙孟頫既師法古人，又因時變化，終成趙書遒媚圓熟之體。《秋興詩卷》章法均衡整齊，筆墨圓潤，筋體豐骨健，姿媚的點劃風骨妍美，柔和中顯出剛勁，給人以神閒氣定，若神龍出海，婉轉無窮，筆意精妙，神采飛揚，其布白工整，落筆凝重似輕，風格飄灑，秀美沈實。更爲絕妙者，趙孟頫六十九歲之時，即

夔府孤城落日

斜每依南斗望

京華應獪實下

三聲淚奉使虛

隨八月查畫省

香爐違伏枕山

樓粉堞隱悲笳

請看石上藤蘿

月已暎洲前蘆

荻花

千家山郭靜朝

---

入邊愁朱簾繡

桂園黃鵠錦纜

牙檣起白鷗迴

首可憐歌舞

地秦中自出帝

王州

右少陵秋興八首盖古
今絕唱也沈君以幽帶
邦書因為書此氣短
此詩氣多四十年前
所書令人觀之未必以
為吾也　子昂題

至治三年四月十七日

---

梁武評書至右軍謂龍跳
天門虎臥鳳闕此帖是已諸
家刻中皆未之有世間神物豈
好事摹惜未玉也有能龍片石刻
以傳遠儻末真顧供摹搨之役屬
奈走南北此事殆藏不知何時
果此緣也至元丁亥九月七日孟頫

趙孟頫
《跋王羲之大道帖》　紙本　行楷書　台北故宮博物院藏

此卷是趙孟頫應藏家之邀請，為《王羲之大道帖》作跋，並記錄了當時的心境。此卷跋尾，一派鍾法，為趙孟頫三十四歲時所書。

逝世前四個月又為此卷重新題跋：「此詩是吾四十年前書，今人觀之，未必以為吾書也。」短短四行，意到筆到，溫雅渾厚，使人看到晚年趙氏書法與早年有所不同，顯現出婉轉流麗、更為深藏不露的特點。雖然趙孟頫傳世作品頗多，但在同一卷上，既可以看到他流傳最早的行書風貌，又能領略最晚期的書法韻味，除此卷外，恐怕是絕無僅有的。

# 《洛神賦》

局部 1300年 行書 卷 紙本 29.5×192.6公分 天津市藝術博物館藏

趙孟頫學二王，功夫最深，尤其是王羲之的《蘭亭序》和王獻之的《洛神賦》，他的這種臨習摹寫，並非僅求形似，求其用筆之法，求其風格神韻，煉造自己的風格。經過長期的薈萃眾長，融會貫通，趙孟頫四十六歲之後，終於形成了以二王為風範而又有自己鮮明特點的「趙體」；不但用筆講究，結構嚴謹，反映出深厚的功力，而且骨肉勻亭，輕靈婉轉，給人以姿媚橫溢披拂間的感覺，行書《洛神賦》就是這種高度成熟的重要標誌。

《洛神賦》原名《感甄賦》，是三國時代曹植的名作。洛神，傳說是三皇五帝中的伏義之女，因溺死於洛水而為神，稱之為宓妃。相傳曹植曾與上蔡（今河南汝陽）縣令甄逸之女互相愛慕，但被他的哥哥曹丕奪去，不久，甄氏鬱鬱死去，這在曹植的心裡投下了一大塊陰影。一次，曹植路過洛水，追想宋玉所說高唐神女的故事，夜夢甄氏已被封為洛水之神，前來約他相會，醒來後便寫下敘事賦一篇，藉以排遣自己的相思之苦。此賦文辭華麗，感情浪漫，富於想象，歷代書畫家以此為題的作品很多，趙孟頫亦有感于曹植筆下的洛神浪漫有情，但情路坎坷，故書此賦藉以抒發自己的才情和不被知遇的感慨，其一生中書寫該賦甚多，給後世留下不少《洛神賦》佳作。

此卷是趙孟頫四十七歲時為盛逸民所書。全文共六十八行，八百七十四字，全卷典雅俊美，嚴謹沈穩，行中兼楷的結體、點畫，深得二王遺意，尤其是王獻之《洛神賦》

的神韻，即妍美灑脫之風致，通篇布白面積頗大而無過於稀疏之感，使人越發感到清秀可愛。其書法在規矩中表現出字體的多姿多變，在嚴謹的基礎上取得舒展自如的藝術效果，全篇起伏連貫，氣勢連綿，純熟而俊美，而他力求將此文所描寫的「翩若驚鴻，婉若遊龍」的虛靈、矯健、華美表現在書風上，筆致情意與賦文意境相當吻合。

右周文矩子建採神圖曾入紹興內府前有紹興題識印款傳彩溫潤人物古雅信為一種弥珍玩子建含曹氏畫其人但未詳採神為何義當必有說以俟知者
大德八年春二月十四日吳興趙孟頫子昂
皇慶元年十二月甲申貞婦
真逸河東李倜褫觀
張紳觀于玉山草堂

東晉 王獻之《洛神賦》局部 小楷 拓本 29×26公分
首都博物館藏

王獻之所書小楷，比之其父有異曲同工之妙。全篇筆致俊逸，鋒勢靈動，結體散宕，翩若驚鴻，深得灑脫自然之趣。此帖對後世影響甚大，真小楷之上品。

趙孟頫《題周文矩子建采神圖》1304年 行楷書 卷
紙本 27.9×33.3公分 北京故宮博物院藏

此卷作于趙氏五十一歲，用筆精湛，有王獻之《十三行洛神賦》神韻，體勢疏朗，筆道清健，點畫精到，不遺餘力。

南宋 高宗（趙構）《草書洛神賦》局部 草書 卷 絹
本 27.3×277.8公分 遼寧省博物館藏

此卷為南宋第一個皇帝，政治上昏庸，但對於訪求法書名畫，不遺餘力。此卷是高宗作太上皇時所作，運筆深厚沈著，草法出規入矩。

洛神賦 并序

黃初三年余朝京師還濟洛川古人有

言斯水之神名曰宓妃感宋玉對楚王

神女之事遂作斯賦其詞曰

余從京域言歸東藩背伊闕越轘轅

經通谷陵景山日既西傾車殆馬煩爾

乃稅駕乎蘅皋秣駟乎芝田容與

乎楊林流眄乎洛川於是精移神

駭忽焉思散俯則未察仰以殊觀

# 《臨靜心本定武蘭亭序》

局部 1310年 行書 卷 絹本 27.4×102公分
北京故宮博物院藏

趙孟頫在繪畫和書法史上是一個承前啓後的人物，與其在繪畫上的主張一樣，他在書法上也力求「古意」，竭力呼籲「學書須學古人」，不然，雖筆禿成山，亦爲俗筆。」他所推崇的「古人」，主要是指晉人，尤其是王羲之，據說他臨寫《蘭亭序》不下「數百本」，且「無一不咄咄逼真」，因而，其筆意、結體極具晉人風度。

自唐以來，王羲之《蘭亭序》幾乎爲所有的書家所臨寫，但除了初唐的臨本和摹本有可能是根據眞跡臨摹之外，以後的臨本最好的也只能根據唐摹本或刻帖來臨寫。這樣，雖然在章法與字型上仍基本保持原帖的形態，但是在筆意上則不可避免地帶上了深刻的時代特徵。將趙孟頫臨《蘭亭序》與唐摹神龍本比較，其結體用筆、行氣章法，都有驚人的相似之處，可見他確得王書姿媚的神韻；同時，也可以看到它們之間的差異，即趙孟頫雖然在元代掀起直追晉唐的復古浪潮，但其用筆卻不能不受到宋四家的影響；再則，他的行楷結構源出李北海，字形雖然開張但卻趨於精工、平整。因此，晉人超逸脫俗的神情在趙孟頫的臨本中已消失殆盡，更多的則是對平和、勻稱的世俗情調的追求。

儘管如此，趙孟頫臨《蘭亭序》仍然是唐以後最富於古典意味的作品之一，在用筆技法上，它比唐摹本更清晰地顯露出高超的技巧，在結構上壓縮了原來的變化，使字形趨于規範，作爲學習行書的範本，此卷更容易上手。通觀全篇，神全氣貫，姿態橫生，

用筆精到，轉折絕妙，飄逸雋秀，輕清典麗，既得王書神彩，又具自家面目，臻於爐火純青，堪稱得意之作。

趙孟頫《宗陽宮帖》紙本 行書 27.5×28.7公分
北京故宮博物院藏

此帖是趙孟頫任江浙儒學提舉時寫給屬吏的信劄，爲趙氏中年之作，此時期之書法受唐人影響較多。筆力厚重，筆法精美，較注重內在的結構和力度。

下圖：唐 閻立本（傳）《蕭翼賺蘭亭圖》絹本 設色
26.5×75.9公分 遼寧省博物館藏

此圖描繪的是唐太宗派遣監察御史蕭翼到會稽騙取辯才和尚寶藏的王羲之《蘭亭序》眞跡的故事。此卷不論從內容或形式看，都深刻地描繪了人物的內心精神世界，呈現出各自不同的性格特徵。御史蕭翼扮做遊山信徒和辯才和尚交往，在獲得信任後，才要求辯才和尚出示《蘭亭序》眞跡，後又假意爭辯，趁機換取，然後連夜逃回長安覆命。由此可見王羲之的書跡是多麼地受到喜愛，連皇帝都要這樣連偷帶騙。（洪）

永和九年歲在癸丑暮春之初

于會稽山陰之蘭亭脩禊事

也羣賢畢至少長咸集此地

崇山

有峻領茂林脩竹又有清流激

端暎帶左右引以為流觴曲水

列坐其次雖無絲竹管絃之

盛一觴一詠亦足以暢敘幽情

9

# 《赤壁二賦帖》

局部 1301年 行書 冊頁 紙本 每頁27.2×11.1公分
台北故宮博物院藏

《赤壁二賦》即蘇東坡所撰《前赤壁賦》和《後赤壁賦》，爲姐妹篇，均寫于作者被貶黃州期間遊赤壁時的感思。作者以詩的語言，通過主客問答、水月譬喻，描繪景色，感慨歷史，思索人生。它既表現了蘇軾豪放曠達的胸懷情趣，也反映出他以酒樂排遣苦悶，消極頹放的一面。文中敘事井然有序，寫景時壯麗如畫，抒情時豪興酣暢，議論時理趣兼備。通篇洋洋灑灑，縱橫恣肆，表現出蘇軾橫溢的才情。

是冊卷首有趙孟頫所繪蘇東坡像。綜觀全篇，精巧嫻熟的筆法和圓潤秀美的結體，給人美的享受，使人自然地聯想到作者當時悠然自得，從容自如的創作心境，同時也可想像出趙氏對此文的喜愛。

此書法度嚴謹，字體秀麗，筆法圓潤流暢，起筆藏露交錯，運筆遲速分明，轉折方圓結合，收筆銳鈍錯落，通篇字形的大小、結體及其筆畫、特點都服從於首行「赤壁賦」三字，前後呼應，爽朗有致，充分展示趙孟頫熟練的筆法技巧。此書點的寫法最爲特別，姿態繁多，長點、短點變化無常，藏露多取側勢，信手點來，俯仰自如，饒有生理趣，如「赤」、「壁」、「之」、「不」等字。橫的寫法則是豎著下筆，中間稍微提筆帶過。收筆回鋒，整個運筆沈穩果斷，略微向上取勢，豎橫排列則有露鋒筆畫，常可窺見其用筆的動作；短橫有的用筆較重，如「壬」、「于」、「白」；長橫有的作覆舟狀，中部略有凸起，如「光」、「立」字等等。

《赤壁二賦》是趙孟頫行書作品中比較得意的一篇，無論是心境還是技法，都達到最佳狀態。是年三月，他曾自跋書卷：「作畫貴有古意，若無古意，雖工無益」，此論爲趙氏藝術的一個重要觀點，于畫、于書、于詩、于印皆然，而《赤壁二賦》所透露出的氣息，正是趙孟頫法書所盡力追求的古意，因此此作品充溢著濃郁的書卷氣和高古的韻味，書法腴潤豐滿，結體寬博，布白錯落有致，神韻流美瀟灑，珠圓玉潤，妙趣橫生。

**北宋 蘇軾《赤壁賦》** 局部 1083年 卷 紙本 23.9×258公分 台北故宮博物院藏

蘇軾的《赤壁賦》不僅是書法名跡，更是中國文學史上的經典。蘇軾做此賦時，年四十八歲，而趙孟頫書《赤壁二賦》時亦是相同歲數，實屬巧合。（黃）

水光接天，縱一葦之而如凌萬
頃之茫然。浩浩乎如馮虛御風而

後赤壁賦
是歲十月之望，步自雪堂將歸
于臨皋。二客從余過黃泥之
坂。霜露既降，木葉盡脫，人影

在地，仰見明月，顧而樂之，行歌
相答。已而歎曰：有客無酒，有
酒無肴，月白風清，如此良夜何
客曰：今者薄暮，舉網得魚，巨口

**南宋 趙構《草書後赤壁賦》局部**

趙構為南宋第一個皇帝，政治上昏庸，但對於訪求法書名畫，不遺餘力。趙氏初學黃庭堅，隨即改學唐人，後追摹東晉二王父子，自具風骨，獨具匠心，因而此帖出規入矩，運筆深厚而沈著，心手相應，飛動流暢，瘦挺峭拔。

**清《剔紅赤壁圖插屏》台北故宮博物院藏**

蘇軾的《赤壁賦》於宋神宗五年（1082）完成後傳誦千古，成為後世藝術家創作的題材與文本。明朝之後，甚至連工藝品上也開始出現赤壁山水的構圖。此《剔紅赤壁圖插屏》雕工細緻高雅，表現了蘇軾遊赤壁的平和心境。（黃）

吳興是趙孟頫的故鄉，地處江、浙、皖三省交界處，北依太湖，南鄰天目山，物土豐美，民風樸實，自古便是人傑地靈、山水秀美的江南寶地，王羲之、王獻之、顏真卿、蘇軾等都曾任吳興太守。

此篇《吳興賦》是一幅介於行楷之間的長卷，全文不僅充滿了山水清音，更寄託了趙孟頫對家鄉的讚頌。書此卷時趙孟頫四十九歲，正在江浙等處儒學提舉任上，當時他已奔波於官場十數年，故思鄉情切，流於筆端，誠如該卷款識所曰：「吾年廿餘作此賦，今四十有九矣。學無日益之功，援筆之餘，深以自愧而已。」

通覽全卷，用筆嫻熟，自然從容，結體嚴謹，溫婉秀麗，清秀細緻，但能在細微中見精神，綿裏藏針，柔中有剛，如同江南的景色，含而不露，沖淡內斂，而非氣勢磅礴、奇峰疊起。此墨跡筆力老健，點畫舒展大方，與唐楷諸體相比，它少方折之筆，多圓轉之趣；少提按節奏，多平鋪直敘；少斧鑿之痕，多運筆之跡；少凜冽大氣，多清秀伶俐；少廟堂莊嚴，多風致天成，楷、行、草三體間雜出現，筆墨滋潤，老健瀟灑，堪稱心手兩忘。

趙孟頫的書法極為講究形式之美，而且完全懂得其抒寫性情之功用，他神往於一種築室種樹、拙為政者的閒居生活，這和書寫的流轉自然，筆盡意不盡正有一種交融之妙；但是他恩寵有加，和真正避難塵世於田園的隱居生活又隔得太遠，因此其書總會流露出一種光彩、一種富貴的樣式。雖然書寫是一種形式，但只要自己意足，便又是一次精神上的淨化。總之，趙孟頫追求形式之美，佈置之妙，運用之奇，但又重神采、重意趣、重寄託、重抒情寫志，《吳興賦》是這種境界的最佳體現。

**趙孟頫《閒居賦卷》** 局部 行書 卷 紙本 38×248.3公分 台北故宮博物院藏

趙孟頫的書法是妍美的，《閒居賦》以行書寫就，有一種優雅的嫵媚，筆法極精熟，揮灑奕奕，頗具晉人風範；運筆出規入矩，而溫潤婉麗，有一種意態不盡的韻味。

**趙孟頫《秋聲賦》** 局部 行書 卷 紙本 34.8×182.2公分 遼寧省博物館藏

《秋聲賦》為宋代歐陽修所作，此賦描繪秋天的聲色，獨具風格。趙孟頫所書《秋聲賦》卷，雖無紀年，但從此卷風格來看，能融前代諸家之大成，用筆挺健而多姿，墨色秀潤而爽利，充分展現趙氏獨自風貌，可以說是其盛年力作。

東為磧灣匯為湖陵淊潭
皎澈百尺無泥貫乎城中經于
諸眂東注具區渺渺瀁瀁以天
為隱不然誠未知所以受也
觀夫山川暎發照朗日月清
氣為鍾冲和收集星列乎
斗野勢雄乎楚越神禹之
所度定泰伯之所奮宅自漢
而下往之開國泪晉城之攬
秀攬實沿流乎雄面勢作

趙孟頫《吳興清遠》卷 絹
本 設色 24.9×88.5公分
上海博物館藏
趙孟頫不只是將自己家鄉
的特色書寫成文字，更將
它具體地表現在畫面上。
（黃）

瑞溪硯
鑄金花凹硯肯畫頀藏月窗石
天春儒臣籠數新賜東端硯自
楓宸金函寶相花侶異
奎翰雲章世共呀咮色檢紫霞步昳日潤
凝香霧細含津馬肝龍尾那想此綃
擘連城湧價瓃
龍香墨

明 沈粲《致曉庵師詩札頁》局部 行書 紙本 24.5×
80.3公分 北京故宮博物院藏
沈粲書法以遒麗取勝。此頁書法圓勁遒媚，極具趙孟
頫字字優雅明麗的韻致。

# 《玄妙觀重修三門記》

局部 1303年 楷書 卷 紙本 35.8×283.8公分 日本東京國立博物館藏

玄妙觀原是建在蘇州城內的一座道觀，與上海的城隍廟、南京的夫子廟齊名，且比這兩處早。據史書記載，玄妙觀始建於西晉咸寧二年（276年），當時名叫「眞慶道院」。唐代改稱「開元宮」，宋代更名「天慶觀」，至元代始以《老子》書中「玄之又玄，眾妙之門」之意，取「玄」、「妙」二字命名。元時觀內道士爲慶祝朝廷賜區額而將殿堂修葺一新，限於經費不足，山門依然破舊，顯得極不相稱，經道士嚴換文等人的努力，獲得夫人胡氏妙能的捐贈以爲資用，於至元二十九年（1292）動工將觀之三門修繕。爲紀念玄妙觀及三門的重修，趙孟頫的五兄請陵陽文人牟巘撰文，立碑記念，碑文即由趙孟頫撰寫並篆刻。此碑文未署立碑年月，但從款署集賢直學士、朝列大夫、行江浙等處儒學提舉的官職來看，當在大德三年（1299）趙孟頫任此職以後。

此碑歷來被認爲是趙書大楷的代表作品之一，用筆蒼勁沈著，線條厚實滋潤，結體楷行相揉，向背分明，章法佈局經緯分明。作品雖然看來平實無華，不做驚人之舉，但從單個字的處理來看，線與線之間的顧盼承接，空間與空間的虛實對比，無不包含著一種內在的力量和如涓涓細流永無休止之勢，同時，也反映出作者對線條嫻熟的駕馭能力，如「臣」字，其中雖少一筆，但從中可以看出作者在勢的處理上一筆到底的那種按捺不住的律動。明人李日華稱讚此碑：「有太和（李邕）之朗，而無其佻；有季海（徐浩）之重，而無其鈍；不用平原（顏眞卿）面目，而含其精神。天下趙碑第一也。」

趙孟頫《張總管墓誌銘》 局部 1308年 中楷 紙本 32.7×259公分 北京故宮博物院藏

趙孟頫傳世小楷與大楷作品甚多，而此卷爲中楷，在現存趙氏作品中比較少見。該書兼得其小楷與大楷之長，較之其小楷多具沈著剛勁之氣，較之其大楷則又顯秀逸靈動之姿，用筆一絲不苟，體勢方闊開張。

上及右圖：趙孟頫《崑山淮雲院記冊》局部 楷書 冊頁 22開 紙本 25.1×15公分 北京故宮博物院藏

此帖是趙孟頫成熟時期的大楷代表作。書法風格以唐楷爲主，同時也摻雜了晉人王羲之《蘭亭序》中的某些成分，變大德時期的闊扁厚重爲清朗疏宕，在筆法的運用上更爲圓潤精致，富有彈性。與《玄妙觀重修三門記》的大楷書法風格絕然不同。

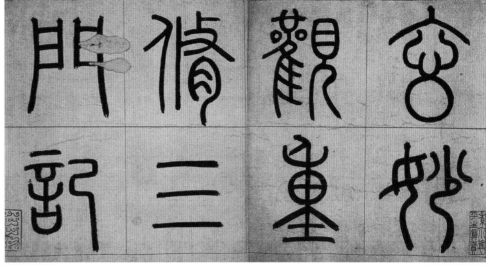

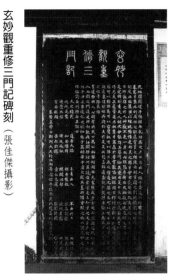

玄妙觀位在蘇州古城區之中心，始建於西晉咸寧二年（西元276），而更早的歷史則傳說是春秋時代吳王闔閭的故居。

這座歷經千餘年興衰的古道觀，其觀前至今仍是蘇州最熱鬧的商業街市之一。由於它曾於元代重修過，因此趙孟頫曾書「玄妙觀重修三門記」，今古碑刻猶在，是觀內的重要古蹟之一。（洪）

天地闔闢運乎鴻樞而乾坤為之戶日月出入經乎黃道而卯酉為之門是故建設琳宮之閟宮玄象外則周垣之聯屬靈星之

# 《高上大洞玉經》

局部 1305年 小楷 卷 紙本 27.7×457公分

天津市藝術博物館藏

趙孟頫的楷書作品非常精彩，書寫佛、道經卷，儒學名篇，往往首尾萬言，而字字結體妍麗，落筆遒勁，流暢綿延，氣韻生動如一。現今流傳的趙氏書跡，以行書和中楷碑誌為大宗，但在當時，他最為推崇的卻是清麗秀潤的小楷書。

大德二年（1298）春趙孟頫應元成宗召寫金字《大藏經》至書寫《高上大洞玉經》小楷卷已過八載，小楷書又有了新的發展，此卷書於趙氏五十二歲。這三千餘字的橫卷，自始至終無一筆懈怠，精神燦爛，為趙孟頫壯年之精品，書法恭謹而清朗，寬綽有餘，風神韻度盡得晉唐遺意，筆筆工整，一端。客觀地說，趙孟頫學小楷之軌跡乃初學

絲不苟，寓剛勁於柔潤，含妍麗於靜穆，無插花美女之媚態，有瀟灑雋逸之神韻。蘇軾稱：「大字難於結密而無間，小字難於寬綽而有餘。」而趙書該卷恰能於兩難處巧奪造化，所謂天機逸發，實為妙筆。

由於趙氏在小楷上並非出於一家，乃集眾家之長由己化出，因而從不同角度觀此卷便可產生不同的看法，如明代文嘉提出此卷與鍾法微有不同，因卷於鍾法而改變風格，更提出趙孟頫會學沈馥《魏定鼎碑》；明王世貞則認為此卷出入右軍、北海結法之中等等，真所謂智者見智，仁者見仁，各執一

蕭子雲、鍾繇、楊義，而一生主要還是師法王羲之《黃庭經》等，因王獻之《洛神賦》十三行即為趙氏收藏，故亦用功甚深，至壯年後漸老漸熟，歸於自然，自成一家，融韻度、豐神、筋骨於一體，而又法度森嚴。鮮于樞跋其小楷《過春論》稱：「子昂篆、隸、正、行、顛草，俱為當代第一，小楷又為子昂諸書第一。」

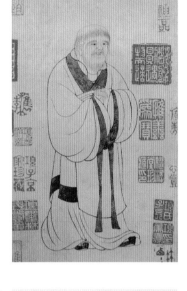

趙孟頫《老子像》紙本 墨筆 24.8×15公分 北京故宮博物院藏

此圖附於趙氏所書《道德經》卷之首，用白描手法畫老子，身著長袍，拱手而立。面貌刻劃生動有神，衣紋筆法堅勁有力，是趙氏人物畫的傑作。

趙孟頫《道德經》局部 卷 1316年 小楷 紙本 24.3×153.3公分 北京故宮博物院藏

趙孟頫一生曾多次抄寫《道德經》，亦繪老子像。此卷字體工整秀麗，筆法穩健，真如花舞風中，雲生眼底，怡然得天成之妙。

元 鮮于樞《老子道德經》局部 卷 楷書 紙本 26.7×642.5公分 北京故宮博物院藏

此帖字體結構嚴謹，筆畫端麗遒勁，深得虞世南、褚遂良神髓，體勢秀俊，清朗明快，是其小楷書精品。

共三十九章下暎三十九戶乃大洞之首也又曰元始天王
以傳黃老君使教下方當為真人者上升三晨由是黃
老君揔此三十九章故曰大洞真經晉永和十一年歲
在乙卯九月一日夜紫微元君降授是上請高法九天
帝君懷中禁書至本命日自可加於常日徧數也
按東華齋覿當三燒香三啟三禮按圖念東華朝
青君於玉關禮左帝於金宮乃誦東華玉保王道經
九過畢次誦玉經
迴風混合帝一尊君對延前空中坐聽延讀經
延如玉訣存思都畢臨欲誦咏三十九章當思眉間
玉衣龍虎之章坐金床紫雲中貌如嬰兒始生其面
卻入二寸為洞房宮黃老君居其中金芙蓉冠黃錦
外向次思延形有如蓮實在老君前存記徵誦三十
九章上文存黃老君在洞房中聽
三十九章玉晨上文
天有神宮太玄丹靈帝門中央望見泥丸神名伯梔是謂
大君定生扶命壽億萬年天有太室玉房金庭三關紫
氣合帝之靈結洞昆侖高而不傾神仙所止金堂玉城九

趙孟頫《大乘妙法蓮華經卷第三》局部　小楷　紙本
26.8×654.2公分　石頭書屋藏

藝事之外，趙孟頫還精研佛理，常以筆研作佛事，臨
寫佛經不下百本。此卷是《大乘妙法蓮花經》全經七
卷所殘存的第三卷，雖無紀年，卻一派趙孟頫晚年成
熟書風，全卷一絲不苟，結體妍麗，用筆遒勁，變化
豐富。

# 《蘭亭十三跋》（火燒本）

局部 1310年 行書 冊頁 紙本
日本東京國立博物館藏

至大三年（1310）秋，趙孟頫蒙詔北上大都，一路沿大運河前行，期間於南潯得獨孤和尚相送之《定武蘭亭序》，欣喜萬分，舟中展玩，時時臨摹，凡有心得體會，都寫在帖後的尾紙上，遂成跋語十三則，因其聞名遐邇，故後世偽本較多，真跡在清嘉慶時被火燒殘。

此帖線條圓潤飽滿，充分表現了在紙面上用筆的輕鬆技巧，與其平常作書雷同，而結字行、楷隨意出之，正是這種隨意結字而帶來的行間氣韻，為我們提供心靜而觀的氣氛。在跋中，趙氏稱《定武蘭亭序》乃博古之士以為至寶，又論及書學的用筆與結字之關係，提出了「書法以用筆為上，而結字亦須用工，蓋結字因時相傳，用筆千古不易。右軍字勢古法一變，其雄秀之氣出於天然，故古今以為師法。齊、梁間人結字非不古，而乏俊氣，此又有乎其人，然古法終不可失也。」趙孟頫從悠久的中國書法藝術發展的本體規律中，剝開繁複龐雜的層層解說，抽繹出了「用筆千古不易」的核心命題，是基於對書法技法的人文思考，是基於對書法藝術形式特徵的審美思考。此外，跋中還論及王右軍人與書的關係，認為王右軍人品甚高，故書入神品，其他跋中還提到旅途中的逸事等等。

由於此帖是趙孟頫心摹手追王羲之的蘭亭筆法，經過思考玩味後信筆寫來，所以筆勢翩翩，極天真瀟灑。又因筆筆提起，就顯得遒媚不減而平添了挺拔勁健，同時這與他舟中掩窗展卷、靜心賞玩、久求初得的蘭亭佳拓之愉快心情，又和無人求索、催逼的平和環境也有極大關係，完全達到了意在筆先，筆到法隨、神采煥發，手不負心的境界。趙字向來因筆劃纖細，結字軟弱媚俗而被人責難，但此帖真率咸宜，肥瘦相安、纖細之失盡去，而嫵媚之態躍然紙上，且法度謹嚴，筆意奮發，是結合唐、宋優雅長處的一幅佳作。

趙孟頫《跋王羲之快雪時晴帖》 1318年 小楷 冊 紙本 台北故宮博物院藏

《快雪時晴帖》為王羲之所書，趙孟頫憑著對王羲之筆法的領悟及運筆修煉數十年的功夫，而敢下筆跋於書後。此小楷書顯得雍和溫潤，其中略帶行書筆法，結體稍呈蟠扁。

集賢學士資德大夫臣趙孟頫奉敕撰并書篆

皇帝即位之元年有

大元敕賜龍興寺大覺普慈廣照無上帝師之碑

《膽巴碑》是趙孟頫奉元仁宗之命撰文並書。膽巴是元代前期僧人，他原名叫慶喜，西藏地區突甘斯旦麻人。幼時父親去世，依靠叔父生活。九歲時，便能流利地背誦一些梵咒。十二歲時，對經咒壇法也能通達。二十四歲時講演大喜樂本經，四眾悅服。以後到印巴次大陸的西部參禮大德古達麻室利，盡得其傳。世宗時被封爲國師。趙孟頫書此碑，正值學富筆強之時，爲晚年書碑之中代表作品，正如該碑楊峴跋云：「吳興書此碑年已六十有三，去卒時只有七年，用筆遒綽風致而神力老健，如挽強者矯矯然，令人見之氣增一倍。」

趙孟頫書法繼承晉唐，博採眾長，尤於二王得其神髓，且取李北海筆意，楷書中帶有行書體態，而此碑即取法李邕《嶽寺碑》，但又較之舒展放鬆，去其險佻之勢，化爲端莊蕭穆，雄遒蒼健之姿；字體秀美，神采煥發：結體略取橫式，重心安穩，撇捺舒展，於規整莊重中見超逸灑脫，臻於爐火純青，精奧神化之意境；於法度謹嚴中見瀟散流美，達到人書俱老，蒼雄老辣之極致。趙書雖秉承傳統，卻不爲陳法所囿，往往能根據不同的需要變換書體，得心應手，其書法既有深邃的傳統基礎又有鮮明的個性特徵，卓然不群。

書寫此碑，趙孟頫特別重視用筆，運筆

元 倪瓚《靜寄軒詩文》局部 小楷書 軸 紙本 62.9×23.3公分 北京故宮博物院藏

倪瓚（1306-1374）字元鎮，自號雲林生，無錫人，家境富裕，喜收藏書畫，自己亦擅於書畫，爲元四家之一。倪瓚的年代稍晚於趙孟頫，書畫皆追求古雅冷逸，此書帖之結體用筆雖意甚重，著意在古拙；恰可與趙孟頫的書法對照看，同樣追求古意，然表現的風格是如此不同。（洪）

唐 李邕《麓山寺碑》730年 湖南省長沙市嶽麓公園存

此碑二十八行，滿行五十六字，是李邕（北海）精心之作，書法氣勢磅礴，筆力雄健，字形靈變多姿，跌宕有致，結體凝重，極具神韻，對趙孟頫書法產生深刻影響。

大元敕賜龍興寺大
覺普慈廣照無上帝
師之碑
集賢學士資德大
夫臣趙孟頫奉
敕撰并書篆
皇帝即位之元年有
詔　金剛上師膽

照無上帝師
臣孟頫為文并書刻　敕
石大都寺　五年敕
真定路龍興寺本住
凡八奏師選其寺
乞剎石寺中復
敕臣孟頫預議賜謚大
覺以言為師之體普
慈以言為師之用廣
照以言慧光之所照廣
臨無上以言為帝照者自於
師既奏當謹按師所
義甚當謹按斯所生
之地曰突甘斯旦麻
聖師緯悟巴梵言言為弟
于受名膽巴先受秘
童于出家
巴華言微妙遊西天竺
密戒法繼高僧受經律
國編綵是深入法海博
采論蘇要顯密兩驅空

雖無大起大落，但極具變化：細觀其用筆，婀娜中含剛勁，起筆收鋒，轉折頓挫，皆具筋骨，形於其外，溫馴典雅，細究其內，鐵畫銀鈎。如「寺」字的三橫作了不同角度、不同粗細的處理，「真」字數橫都寫得很有區別，特別是長橫，寫得並不平直，而是有

起伏變化，這樣就使剛健中多了靈秀之氣。婀娜中含剛勁，如「寺」、「傅」、「舟」等字的起筆甚是剛健利落，捺筆也是變化多端，棱角分明，可謂運流麗遒勁之筆，寫莊重精嚴之書，於端莊中見生動，剛健中含婀娜，具有極高的藝術水平。

# 《酒德頌》

1316年 行書 卷 紙本 28.5×66.5公分
北京故宮博物院藏

此卷是趙孟頫爲瞿澤民錄寫的西晉劉伶《酒德頌》全文，共十九行，瞿澤民生平無可考。

劉伶爲竹林七賢之一，他和阮籍、嵇康一樣反對當時統治者用以欺騙人民的名教禮法。他瘋狂飲酒，以避開當時的政治迫害。此《酒德頌》充分反映了晉代文人的心態。

其《酒德頌》充分反映了晉代文人的心態，由於社會動蕩不安，統治者對部分文人的政治迫害，使其或借酒澆愁，或以酒避禍，並借酒後狂言發泄對時政的不滿。此帖筆法縱逸，來去出入皆有曲折停蓄，極盡筆鋒轉折變化之能事，筆劃肥不沒骨，瘦不露筋，即有大王（王羲之）的秀美，又有小王（王獻之）的灑脫，卻是自家風貌，出神入化，是趙氏書法的精品之作，正如帖後文彭跋云：「信手拈來，頭頭是佛，若必曰『蘭亭』，恐不必以此論松雪。」

趙孟頫此時人書俱老，爐火純青，正所謂書如其人，這是書者長期的修練所達到的藝術高度，也是書者學養高度的體現。趙氏博學廣識，才氣橫溢，精音樂，冠文章，熟詩歌，開畫風，工書法，嗜篆刻，通佛老，可謂集藝術學術于一身之全才，正是由於其全面的藝術溶治與學術鑄煉，才使書法達到超脫塵俗的藝術境界，而《酒德頌卷》恰能完美地反映出他含茹、容納的藝術氣質。

此外，該卷的亮點是與行草書中，融入了許多章草筆意。在趙氏所擅各體中，章草頗見特色，他主要臨寫《皇象急就章》，雖從刻帖中來，但由於其熟諳二王法度，故所作《急就章》毫無棗木之味，用筆剛勁有力；雜

以蒼茫，高雅古樸。雖然趙氏之章草與漢簡章草樸拙之風不同，但從文人書法角度審視，其章草則有瀟灑、精巧之風，頗具創意。

元 王蒙《愛厚帖》
北京故宮博物院藏 行書 冊頁 紙本 33.3×58.7公分

王蒙（1308-1385）字叔明，號黃鶴山樵，吳興人，爲趙孟頫的外孫，亦擅書畫，也是元四家之一。王蒙的書畫風格都學趙孟頫，此書帖不僅在筆劃轉折間，就是用筆結體也極爲相似。祖父既是元代的大書畫家，孫子承襲家學或模仿也在所難免了。（洪）

此米隨形變象及十年古秋共而
陸居余猶嗜之冬曜江的瓶引之陸

**酒德頌**

有大人先生以天地為一朝以萬期為
湏臾日月為扃牖八荒為庭除行
無轍迹居無室廬幕天席地縱意
所如止則操卮執觚動則挈榼
提壺唯酒是務焉知其餘有貴
介公子搢紳處士聞吾風聲
議其所以陳說禮法是非鋒起
奮袂攘襟怒目切齒先生於是
方捧甖承槽銜杯漱醪奮髯
箕踞枕麹藉糟無思無慮其樂
陶陶兀然而醉視之不見泰山
聞雷霆之聲俛仰視之見泰山
之形不覺寒暑之切肌嗜欲之
感情俯觀萬物擾擾焉如江海
之載萍二豪侍側如蜾蠃之
與螟蛉
延祐三年丙辰歲十一月廿二日
喬簣浮代書
子昂

**酒德頌**

有大人先生以天地為一朝以萬期為
湏臾日月為扃牖八荒為庭除行
無轍迹居無室廬幕天席地縱意
所如止則操卮執觚動則挈榼
提壺唯酒是務焉知其餘有貴

《酒德頌》局部

右頁圖：趙孟頫《為隆教禪師寺石室長老疏》局部
1321年 行書 卷 紙本 47.7×333.5公分 天津市藝術
博物館藏

此書是趙氏辭世前一年的作品，也是他晚年大字行書
的代表作之一。此卷上款為石室書記瑛公，瑛公為僧
祖瑛，他酷愛書畫，曾先後住持杭州萬壽寺、昌國州（今浙江定海）
隆教禪寺，好與文人雅士交
往。此卷是趙孟頫在杭州為他去隆教禪寺送行時所
書，用筆精緻，變化豐富，字簡疏朗，整段文字充滿
空靈之氣。

上圖：元 張雨《題畫詩》局部 行草書 卷 紙本
29×123.9公分 北京故宮博物院藏
張雨書法初學趙孟頫，上師李邕，評者謂趙得李邕之
雄放雍容，而張獨得其神駿，自成一格。此帖筆法勁
健，風格峻逸，有晉唐人風韻。

# 《與山巨源絕交書》

局部　1319年　行草書　卷　絹本　21.8×254.7公分
北京故宮博物院藏

《與山巨源絕交書》爲竹林七賢之一的嵇康所作，是魏晉散文名篇的代表作之一。文章以「清峻、通脱、鋒利」爲主要特色，隨心揮寫，改變了經學的刻板面孔，較少拘忌，讓作者的感情自然流露和抒發，是具有建安傳統的散文名篇。

此卷引首爲文彭所題隸書「松雪眞跡」四字，卷後有清代陳廷敬、高士奇跋。卷後裱絹上有乾隆長跋，詳述入石渠收藏的趙孟頫書《絕交卷》有三卷，皆未落年款，已摹刻於《三希堂帖》中，續又得二卷，精彩亦不減已入卷云云。趙孟頫此卷書於延祐六年（1319），時年六十六歲，趙氏曾不止一次書寫此文，這位譽滿王朝、官登一品的大書法家，何以屢屢書寫嵇康，痛斥虛僞禮教，表示絕不與當權者同流合污的憤世嫉俗之文呢？這恐怕只能從他所處的社會地位、仕途經歷，特別是內心矛盾來求解釋。

趙孟頫於延祐六年四月得旨還家，時夫人管氏腳氣病發作，生命垂危，五月逝於山東臨清歸家途中。趙氏父子護靈柩還吳興，矛盾有關。

以後一年多時間，他一直處於哀痛之中，身心受到沈重打擊，自己的病情亦日益嚴重，唯作書法時，可以全身心投入，聊以自慰。他在給高仁卿的詩中，曾直接將《絕交書》中的話化爲詩句：「長林豐草我所愛，靬靬未脱無由緣」。

正是在這種心態之下，此帖的藝術風貌，與平常之書頗爲不同，一反常見的柔媚虛和、端麗雍容，而是如風捲雲舒一氣呵成，頗爲激越迅疾，縱放跌宕，與文章的憤激不平，尖銳深刻相符合。帖前半部的行楷書，已露出縱逸的特點，寫到後來，更是發揚踔厲，變幻錯綜：眞、行、草俱見，章草、今草筆簡出，字與字、行與行間筆的使轉，章法的安排，雖變化多端，迅急飛動，極盡起伏跌宕之勢，但仍是顧盼呼應、音律協調，無絲毫狂怪態，即使是振筆如飛時，亦能放而不肆，縱而不狂，並未失去以姿韻稱勝的本來面目。以上這些藝術特點，當與趙孟頫有感于此文的內容及由此觸發的內心二。

元　楊維楨《真鏡菴募緣疏》局部　行草書　卷　紙本
49.1×795.5公分　上海博物館藏
楊維楨稍晚於趙孟頫，是元代著名的文學家、書法家，其專精行草，書法以「狂怪」聞名。運筆清剛勁邁、縱橫奇崛，自成面目。一變趙孟頫所提倡的姿媚法度、蘊藉婉約的中和之美。前後兩人的書法觀點不同，導致不同的書風，於此恰可見出時代風格之一

元　吳勉《跋何澄歸莊圖》局部　行草書　卷　紙本
41×30公分　吉林省博物館藏
吳勉生平不可考，且時有章草筆法，據推測當爲元末明初之人。此書師法晉唐，行筆流暢，通篇一氣呵成，亦可見趙孟頫等人之影響。

以吾自代事難不行知之下不知
堂下餘通多可而少堆吾直性狹
中多而不堪偶嘆之下相知百
間問之下邊場往不喜正之心著
庀人之獨割列尸祝以自呾手薦
鸞刀瀠之鞭腥皈具為之下棟
其可召吾著讀書得并尒之人
或謂無之今乃恁其真看正性
看不不堪真不可強々空譚同知
看連人無兩不堪而不殊侶而兩
不失正與一世同其波流而悔容
不生乎老子莊周吾之師也親

趙孟頫《種松帖》 行草書 卷 紙本 28×56公分 吉林省博物館藏

此帖內容為閏月十日孟頫記事，帖上有明代項子京收藏印記多方，尚有阮氏咸伯等鑒藏印記。此帖行草用筆中鋒直下，點劃勁圓有力，結體布白，運筆轉折，以及氣韻神味之間，無一處不有晉人法度，可謂筆老墨秀，融彙古今，實屬趙氏行草書中之精品。

局部 行書 卷 紙本 47×413公分
遼寧省博物館藏

《煙江疊嶂圖詩》原題為《書王定國所藏煙江疊嶂圖》，原詩是宋代大文豪蘇軾為同朝好友王詵的《煙江疊嶂圖》所題的詩作，趙孟頫書承二王一脈，與蘇軾同源，更是平生愛寫東坡詩，故有此書卷。該卷前有明代李東陽玉箸篆「松雪真跡」四字引首，後有明初李延璧長篇題詩和李東陽篆書題識，尤其是明畫家沈周、文徵明後為補繪《煙江疊嶂圖》，更為墨跡錦上添花，有異曲同工之妙，此外卷末還有陳繼儒題識。

此卷行書，通篇用禿筆書寫，縱情揮灑，首二行初尚感拘謹，三行以後意酣筆暢，縱情揮灑，淋漓盡致，妙姿天然，極盡布白之精巧，韻律節奏和諧一致。全文三十七行，行書五、六、七字不等，字大如拳，全篇一氣呵成，縱肆雄勁，極有氣勢，李北海（邑）（678-747）、徐季海（浩）（703-782）皆在腕底，其捺筆起伏跌宕，遠似黃山谷（庭堅），近受鮮于樞啓迪，由此可見趙書法之轉益多師和皆為我用。趙孟頫作書之勤，世有定評，但如此雄放蒼勁的大字行書卻極少見，只有《歸去來圖》堪與之媲美，也應當是其晚年的大字精品，但因其無年款，人或目之為盛年書，而趙氏盛年書，多六朝筆意，結體方闊近扁，並無李北海影響，如《趵突泉詩》等，風格面貌是極不相同的，因而更可見《煙江疊嶂圖詩》之彌足珍貴。明人延璧稱此卷雄健之處如「金戈橫揮」，「鐵柱雄鎮」；嫵媚之處如「楚妃臨鏡」，「洛女凌波」，備極推崇。

趙孟頫《歸去來辭》局部 行書
卷 紙本 24×146.2公分
遼寧省博物館藏

《歸去來辭》系陶淵明代表作品，陶氏值亂世，不欲從仕，思隱居，趙氏愛此篇而每每書之。此卷字大如掌心，極有氣勢，通篇數百字一氣呵成，多作一波三折，起伏跌宕，特別是捺筆，功力不凡，運筆間架有王義之筆意，如少女簪花，清新妙麗，與《煙江疊嶂詩》同屬他晚年的大字精品。

趙孟頫《七絕詩》 行書 冊 紙本 34.7×35.3公分

北京故宮博物院藏

此為趙孟頫書自作七言絕句一首，雖僅短短五行大字，卻筆力深沈穩健，氣勢恢弘傲放，結體嚴謹端莊，首尾富於變化，書風雖顯蒼老，但依舊雍容灑脫，是趙氏晚年大行書中的精品。

宋南渡後放翁先生文章冠大家，一時學者所宗著年休致後，詩法圓美盍孟傳之於曾茶山也此卷字畫勁實書意浮注秋泉其善藏之石夫先生出之之詳則宥二南詩文盛行于世于渡何言京口
郭畀題

元 郭畀《陸遊自書詩跋》 行書 紙本 30×23.8公分 遼寧省博物館藏

郭畀書法雖出入趙孟頫，卻也能自成一格。此卷系為「陸遊自書詩」所作之跋，結字嚴謹，筆法道媚，極似趙孟頫，在趙書傳派中，郭畀是最能得趙氏神髓的書家之一。

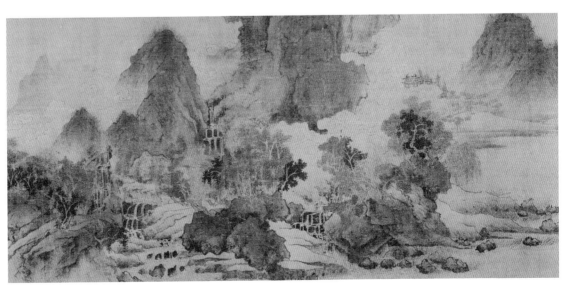

北宋 王詵《煙江疊嶂圖》 局部 卷 絹本 設色

45.2×166公分 上海博物館藏

此圖與王詵其他畫作從技法特性、題材內容到山石皴筆和畫樹筆法完全一致，具有王詵熟而不工、文人墨戲的筆意，應是真本。從前大家認為它是偽作，是因為王詵傳世的作品很少，畫風不為世人熟悉所致。

# 《致鮮于樞尺牘》

行草書　紙本　25.5×45.5公分
台北故宮博物院藏

趙孟頫存世書法作品甚多，其中信箚占相當部分，是研究趙孟頫書法藝術的重要材料，因爲是信箚，信筆寫來，無拘無束，又因爲時間境遇、身體情況、情緒變化的不同，或迅急草率，或自在安詳，或苦澀老辣，或暢快淋漓。這些信箚內容雖多屬問候、敘情、約會、饋贈、托求等家常瑣事，其中也有不少寒暄、應酬的客套話，但談及的都是實際生活，期間往往透露出一些不見史籍記載而鮮爲人知的情況。同時，信函中對親友自然流露的感情，對人事難以回避的處世態度，對事務處理必需持有的處世態度，都披露的更加具體直接，從中可洞悉作者真實的思想情感、處世準則等內在的精神世界。

《致鮮于樞尺牘》是趙孟頫趁在京同僚趙彥伯南還時帶給友人的一封信，因其尾有「伯幾想安勝，便中冀爲道意」一行，而作此題。從文意看，乃順便代向鮮于致意而已，故此箚顯然非與鮮于樞者，受信者爲何

人？奈何信前端已殘，故無考舊題。

《致鮮于樞尺牘》與我們常見的趙氏書法似有不同，此尺牘用筆較快，寫得比較隨意，上下屬連，氣運貫通，起筆收筆微妙變化，露而不浮。線條生動自然，飄灑沈穩，如斷若連，似輕卻重，乍徐還疾，忽往復收，偶爾滲進章草筆意，巧妙地將實用性和曲線美結合起來，如第三行「動」、「靜」、間。

「勝」、「常」、「昨」、「見」六字，變化多樣、顧盼呼應，幾乎是一筆寫成，龍蛇飛舞，鈎連不斷，使欣賞者的目光隨著其線條的奔走而產生神思飛越、激情奔放的心理效應，似不經意，但卻極有法度。書法造型結體靈秀綽約，圓中有健，章法佈局疏密相雜、風雪交錯，一種飄逸妍媚的神韻洋溢其間。

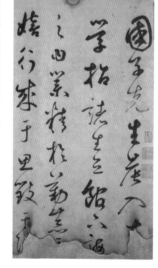

鮮于樞《韓愈進學解》局部　行書　卷　紙本
49.1×795.5公分　首都博物館藏
此卷行書奇態橫生，骨力道勁，有唐人氣韻，其精妙處當不在趙孟頫之下。

趙孟頫《致民瞻十劄卷》局部　無紀年　紙本　總長531.5公分　上海博物館藏
趙孟頫此十劄，其中九劄寄於民瞻，一劄爲仁卿。行文間多爲約會、饋贈、需求等家常瑣事，但亦無處不傾注趙孟頫對友人的一片真實情意，這十劄的書寫時間，從書風、內容等方面看，當屬其盛年之作品，反映了趙氏書法的純熟階段。行文流暢自然，筆墨爽爽有致。

28

**管道昇《秋深帖》** 1310年 行書 冊頁 紙本
26.9×53.3公分 北京故宮博物院藏

此劄為趙孟頫代夫人管氏所書信劄，夫代婦書信，在古代本是平常之事，然在署款時卻忘了在代夫人書信，所以也落上了自己的名字「孟頫」，發現錯誤後，又巧妙地利用原來的字形加粗改成「道昇」二字，使得這件作品一直成為趙孟頫的趣事。

道昇跪覆
嬸嬸夫人粧前 道昇久不奉
字不勝馳
想秋深漸寒時惟
尊履清安
拜違
尊堂太夫人與
令姪吉沛父皆在此一再相
念拜
嬸嬸二姐之前有多承
眷……
令姪女……

# 趙孟頫的書法藝術和影響

在元代，趙孟頫是一個開一代風氣的人物，有著全面的廣博修養。他精通詩文，熟諳音律，善於鑒定古器物，尤其擅長書畫。論繪畫，人物、山水、花鳥、鞍馬、工筆、寫意、水墨、設色，無所不能；論書法、篆書、隸書、楷書、行書、草書，無所不精。在中國藝術史上，像他這樣具有多方面的藝術成就者，實在是罕見的，因此，他理所當然地成爲元代書壇眾望所歸的領袖人物。

書法是趙孟頫所從事的眾多藝術門類中閱歷最豐富、用功最勤奮的一個藝術門類。他自五歲起就開始學書，幾無間日，直至臨死前猶觀書作字，可見他對書法的酷愛達到情有獨鍾的地步。他初學書法以王羲之《蘭亭序》、智永輯王羲之《千字文》爲宗，後學王獻之、鍾繇、李邕、宋高宗等，遍覽百家，而一直以二王爲本，追溯晉代風氣。智永《千字文》達五百多遍，背臨時一筆不差。當他得到定武本《蘭亭序》以後，也日夜臨摹，每次臨摹都有新的心得體會，他把這些體會跋在《蘭亭序》拓本後，共有十三次之多，爲後人留下了書法瑰寶《蘭亭十三跋》。他曾說：「右軍總百家之功，極眾體之妙，傳於獻之，超軼特甚。」對王羲之的十分崇拜。在趙孟頫的大力倡導下，宋代以來蘇、黃、米、蔡書箚體獨領風騷的局面得到改觀，王羲之之不激不勵、秀麗平正、蘊藉沈穩的平和書風得到復興。

宋末元初的書壇，直接學宋人、尚意的結果，使得大家如蘇、黃，也只擅長行書而不能寫工楷，更何況篆隸？北宋也有篆書名家如徐氏兄弟和郭忠恕等，但無人繼承，所以宋末元初，只有行書盛行。師法不古，到後來，又使得這行書也取資不高和筆法大壞。有感於此，趙孟頫以復古爲號召，不爲習尚所窘束，以自己的過人才識和刻苦鑽研，創立了由唐入晉、以法求韻的學書模式，再現了二王書的姿韻風流，取得了極大的成就。

對於宋代的書風，趙孟頫曾明確表示芒角刷掠，求於橫韞川媚則菱有矣，所以堅決地加以抵制；而竭力主張學書須學古人，不然，雖禿筆成山，亦爲俗筆。他所要學習的古人，主要是晉人，尤其是盡善盡美的王羲之。但是，晉書的意、晉書的韻，都是屬於書家主觀的意緒，其間雖有平淡、衝動之別，但因其主觀性而難以爲後人所仿效卻是共同的。因此，趙孟頫學晉人書，並不在於它的用筆、結體之法，從而形成爲形晉而神唐的特色，也就是具有普遍規律性的法則、法度，使後人可以據之起手入門，所以，晉、宋人書，雖煊赫大家，也不稱爲唐書尚法，可供後人學書範本的最多，如歐陽詢、顏眞卿、柳公權等書，分別被稱爲歐體、顏體、柳體；至趙孟頫書，亦因其法度森嚴而爲後世學書者奉爲典範，稱爲趙體。由於趙孟頫書法藝術的全面性和地位的崇高，以及其主張符合書法藝術發展的規律，並能體現當時人的審美情趣，所以就產生了巨大的影響和號召力，使元代書風發生了重大轉折，一股向晉人學習的復古主義思潮很快遍佈朝野，元代不少書法家也是不僅擅長楷、行、草書，而且能寫篆、隸和章草書，這都是受趙孟頫影響的結果。

趙孟頫雖諸體咸備，但作爲趙體的，成就最大者當推行草書和楷書，傳世最多，對後世影響也最大。他的行草直入右軍之室，形聚而神逸，秀美瀟灑，宛若魏晉名士，風流倜儻，傳世《歸去來分辭》、《蘭亭十三跋》等，可窺見一斑：他的草書縱橫飄逸，得心應手，氣韻高古，筆法精熟，卻無草率之弊，於其尺牘中可見之，有《與中峰明本書》、《與鮮于樞尺牘》；趙孟頫的楷書作品也很精彩，其中小楷尤爲世人所重，書寫生動如一，有《法華經》、《心經》、《道德經》等傳世；趙氏的大楷則絕去顏、柳頓挫之筆，而增以飛動之勢與峭拔之力，風姿流動，深得晉人靈髓，如《帝師膽巴碑》、《仇鍔墓碑銘》、《故總管張公墓誌銘》等。

綜觀趙氏書法，始終有遒媚、秀逸之特色。他在追取古人法度之中，不論師法何家，都以中和態度取之、變之，鍾繇之質樸沈穩、義之之蘊藉瀟灑、獻之之流麗恣肆、李邕之崛傲欹側，皆能融入筆端，華美而不乏骨力，流麗而不落甜俗，瀟灑中見高雅，秀逸中吐清氣，這在整個書法史上，也是僅見的，因此，元人評其書爲上下五百年，縱橫一萬里，舉無此書，其於近七百年的中國書法，影響是極大的。但趙孟頫的書法，同王……

義之書因姿媚而被斥為俗書一樣，也受到了不少批評，這主要是因為他以趙宋室入仕元朝，被認為有失民族氣節，再加上他的書法用筆無論是結體還是用筆都很優美，尤其是運筆的速度太快，缺少凝重的精神，從而被認為淺俗、巧媚、輕滑。這種評價，實際上是因人廢書，並不可取。平心而論，趙書的柔美，也可以看成是一種創新，為書法審美開拓了一個新的領域。蘇東坡早就說過，「短長肥瘦各有態，玉環飛燕誰敢憎？」大江東去，「楊柳岸曉風殘月」亦復可喜。一種審美素質的發揚，都有其深層的文化和時代背景。其實，趙孟頫及其書法藝術的真正意義，並不在於價值學上的一己貢獻，而在於其擁有並發揮了切入傳統和改變傳統的有效力量。

趙孟頫的書法在元代的影響是很大的。他的妻子管道昇、次子趙雍，除擅長繪畫外，書法和趙孟頫同一風格，幾乎可以亂真。元代的其他書家，如康里巎巎、鮮于樞、鄧文原、柯九思等無一不受他溉潤。所以可以這樣說，趙孟頫是元代近百年歷史上唯一可以和王羲之、顏真卿、柳公權等並駕齊驅的書法巨匠。明代書家解縉稱他「天資英邁，積學攻深，盡掩古人，超入魏晉。」

### 閱讀延伸

李鑄晉，《鵲華秋色─趙孟頫的生平與畫藝》，台北：石頭出版股份有限公司，2003。

王連起，《趙孟頫及其書法藝術簡論》，《故宮博物院院刊》，64期（1994年2月）。

# 趙孟頫與他的時代

| 年代 | 西元 | 生平與作品 | 歷史 | 藝術與文化 |
|---|---|---|---|---|
| 宋理宗 寶祐二年 | 1254 | 生於吳興（今浙江省湖州市）。 | 蒙古攻烏蠻。宋整頓賦籍。 | 畫家任仁發出生。 |
| 度宗 咸淳三年 | 1267 | 以父蔭補官，試中吏部銓法，調真州（今江蘇）司戶參軍。 | 蒙古築城大都。 | 蒙古敕上都重建孔子廟。 |
| 恭宗 德祐二年 | 1276 | 居湖州故里，自力於學，撰文並書《崇國寺演公碑》。 | 元軍臨安陷，南宋滅亡。 | 重修《大明曆》。 |
| 元世祖 至元二十年 | 1283 | 作行書杜甫《秋興四詩》。 | 元世祖立弘吉剌氏為皇后。再征日本。 | 命各省印《授時曆》。 |
| 至元二十二年 | 1285 | 題《淳化閣帖》，記述《淳化閣帖》祖本始末，並論漢字書法源流。 | 士兵屯田。潮、惠二州民抗元失敗。 | 秘書監修地理志。 |
| 至元二十三年 | 1286 | 與管道昇結婚。11月行臺至書侍御史程鉅夫奉世祖詔，搜訪江南遺賢，趙孟頫列名單之首，12月赴大都。 |  |  |
| 至元二十四年 | 1287 | 忽必烈命趙孟頫詔頒天下，詔成，覽之甚喜。又召趙孟頫等於刑部論鈔法，孟頫所論使人服。 | 立尚書省。初設國子監。 | 設江南各道儒學提舉司，以促儒學發展。 |
| 至元二十七年 | 1290 | 被任命為集賢直學士。書北宋蘇軾《杏花詩》，並作《東坡小像》。 | 武平地震，北京尤甚，死傷者數萬人。 | 《定宗實錄》、《太宗實錄》修成。 |

| | | | | |
|---|---|---|---|---|
| 至元二十九年 | 1292 | 進朝列大夫，同知濟南路總管府事。書《玄妙觀重修三門記》。 | 元遣兵攻爪哇。設雲南諸路學校。 | 羅馬教廷派遣駐元朝的第一任大主教孟特戈維諾教士來中國。 |
| 至元三十一年 | 1294 | | 忽必烈崩。四月，皇孫鐵木眞即皇位，是爲成宗。詔中外崇奉孔子。 | 建佛寺於五臺山。《世祖實錄》修成。 |
| 成宗 元貞元年 | 1295 | 成宗以修《世祖皇帝實錄》召趙孟頫進京，未幾，解職歸故里。考訂編輯了《今古文集注》。 | | |
| 大德元年 | 1297 | 被任命爲太原路汾州知府，但沒有赴任。寫《墨竹卷》、行書《修竹賦》。 | 封緬甸國王。詔改元、赦天下。疏導吳淞海口。 | 郭守敬造渾天儀。文學家、史學家周密卒。 |
| 大德二年 | 1298 | 出其平生之作——《松雪齋文集》。 | 減郡縣田租。罷中外土木之役。 | 數學家朱世傑完成《算學啟蒙》。 |
| 大德三年 | 1299 | 被任命爲集賢直學士行江浙等處儒學提舉。爲楊安甫作《秀石疏林圖》。作行楷書《前後赤壁賦》、楷書《洛神賦》。 | 遣使問民間疾苦。遣僧使日本。 | |
| 大德四年 | 1300 | 作《淵明像》，並書《歸去來辭》卷。 | 元以緬甸內亂，伐兵征討。 | |
| 大德五年 | 1301 | 行書《前後赤壁賦》並繪蘇東坡像。 | 雲南宋隆濟起事。浙西雨雹災。 | |
| 大德八年 | 1304 | 與黃潛等四十四人會於杭州南山，泛舟西湖，作《蘭亭帖》。 | 疏導涇水。定國子生額。 | |
| 武宗 至大元年 | 1308 | 行書《松江寶雲寺記》，書《故總管張公墓誌銘》。 | 隴西、寧遠縣地震。 | 翰林學士承旨撒裏蠻進金書《世祖實錄》節文》一冊，漢字《實錄》八冊。 |
| 至大三年 | 1310 | 攜夫人進京，拜爲翰林侍讀學士，用從二品並推恩兩代。在南潯得僧獨孤所贈定武本《蘭亭帖》。 | 定課稅法。定稅課官等第。釐定海運都漕萬戶府制度。 | 命翰林國史院纂修順宗、成宗實錄。畫家高克恭卒。 |
| 仁宗 皇慶二年 | 1313 | 在杭州應制《萬壽曲》，並書呈仁宗，以祝歲始。改授翰林侍讀學士、知制誥同修國史。 | 封王燾爲高麗王。黃河決口。 | 詔遴選賢士，纂修國史。可里馬丁獻《萬年曆》。王禎著《農書》二十二卷。 |
| 延祐元年 | 1314 | 遷集賢侍講學士、資德大夫，作《陶潛秩事圖》。 | 改元延祐。巡視黃河堤。 | 帝命擇譯《資治通鑒》。 |
| 延祐三年 | 1316 | 進拜翰林學士承旨、榮祿大夫、知制誥兼修國史，用一品例，榮耀三代。書《帝師膽巴碑》、行書《酒德頌》。 | 發兵屯田。立皇太子。 | 太史令郭守敬死。 |
| 延祐六年 | 1319 | 四月請陪夫人歸鄉養病離大都，五月夫人病逝於山東臨清。六月十六日去世。子趙雍等奉趙孟頫柩與 | 修都城。禁白蓮佛事。 | 獨孤淳朋書《獨孤淳朋禪師偈》。鄧文原召 |
| 英宗 至治二年 | 1322 | 管氏夫人合葬于德清縣千秋鄉東衡山原。 | | 爲集賢直學士 |